U0130297

曹全碑

視頻版經典碑帖

上海辭書出版社藝術中心 編

上海辭書出版社

曹全碑

《曹全碑》，全稱《漢郃陽令曹全碑》或《漢郃陽令曹景完碑》，又稱《曹景完碑》。東漢靈帝中平二年（185）立於郃陽縣（今陝西省合陽縣）。明代萬歷初年出土，1956年移存於西安碑林。碑高二百五十三厘米，寬一百二十三厘米。碑陽共二十行，行四十五字，碑陰刻名五列，五十三行。此碑是漢碑中的名品代表作之一。

《曹全碑》爲縣屬吏王敞、王畢等人集資，爲頌揚時任郃陽縣令曹全功德而立。碑文從曹氏起源開篇，次及曹全家族家族世系，中段主要記錄了曹全西征疏勒、平定起義、安撫百姓、擴建官舍等事迹。行文質樸亦不乏文采，文質兩全，書法既佳，刻工復精，保存又善，十分可貴。

明郭宗昌《金石史》評：『書法簡質，草草不經意，又別爲一體，益知漢人結體命意，錯綜變化，不衫不履，非後人可及。』清孫承澤《庚子銷夏記》評：『字法遒秀，逸致翩翩，與《禮器碑》前後輝映，漢石中之至寶也。』清萬經《分隸偶存》評：『書法秀美飛動，不束縛，不馳驟，洵神品也。』

君諱全，字景完，敦煌效穀人也。其先蓋周之冑，武王秉乾之機，翦伐殷商，

君諱全字景完敦
煌效穀人也其
蓋周之冑武
王秉乾之機翦伐殷商

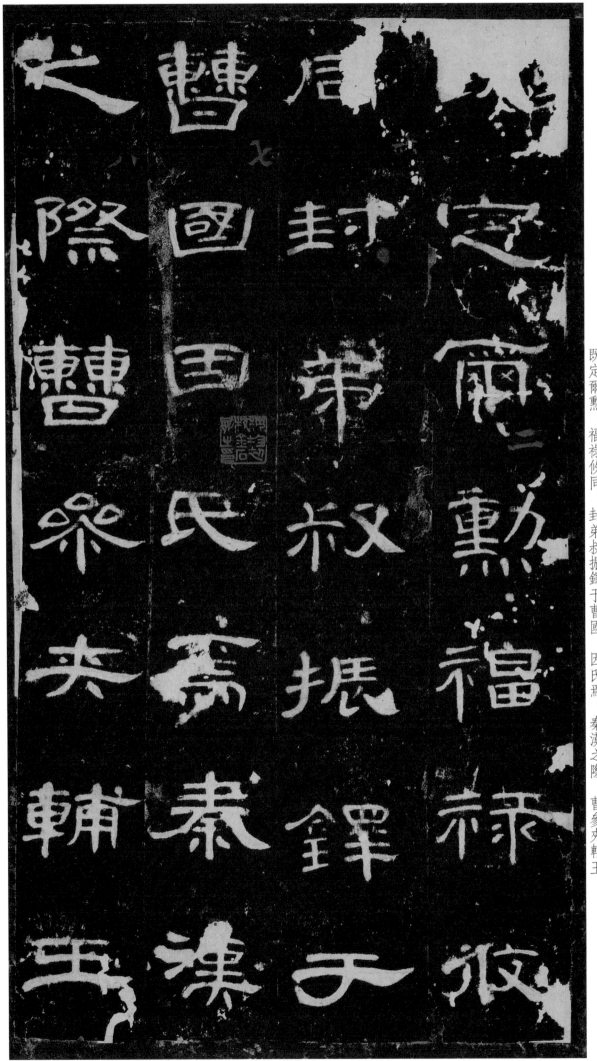

既定爾勳，福祿攸同，封弟叔振鐸于曹國，因氏焉。秦漢之際，曹參夾輔王

室寬

室。世宗廓土庁竟，子孫遷于雍州之郊，分止右扶風，或在安定，或處武都，

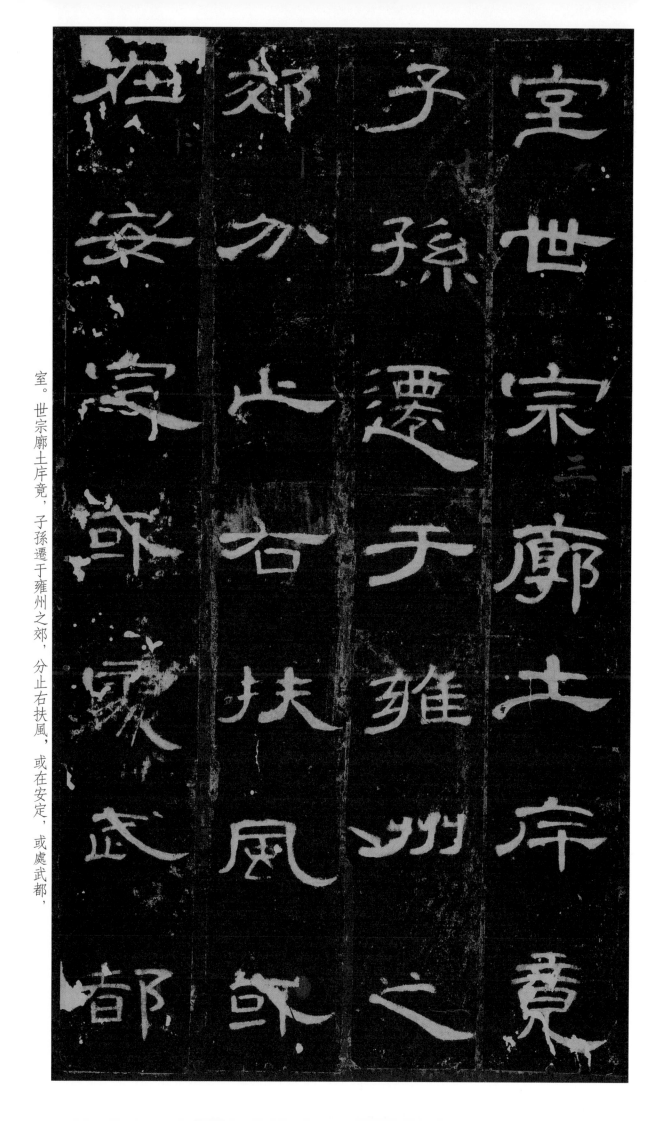

世宗廓土庁竟
子孫遷于雍州之
郊分止右扶風
室家寔或處

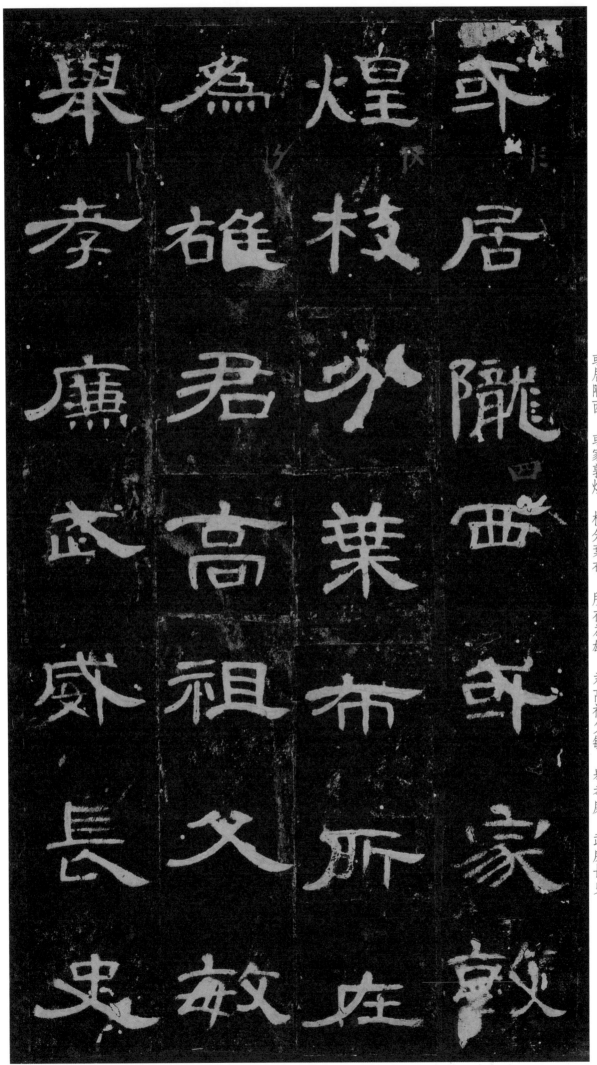

或居隴西，或家敦煌。枝分葉布，所在為雄。君高祖父敏，舉孝廉、武威長史、

舉　煌　郭

孝　枝　居

廉　少　隴

武　業　西

威　高　布

長　祖　父　所

史　敬　煌

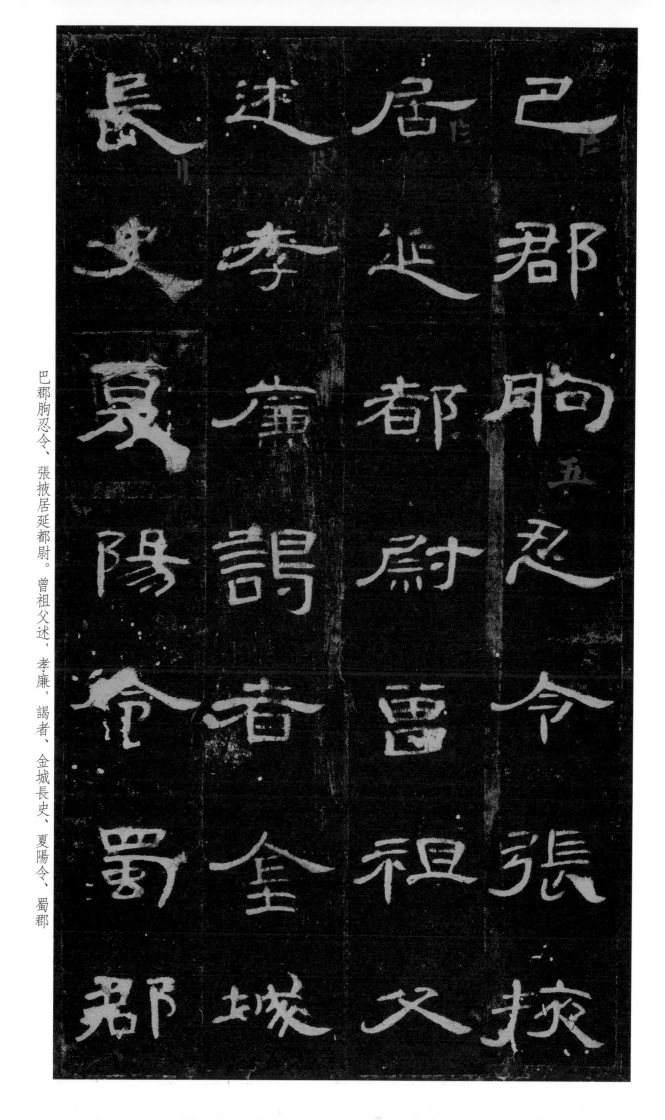

巴郡胸忍令、張掖居延都尉。曾祖父述，孝廉，謁者、金城長史、夏陽令、蜀郡

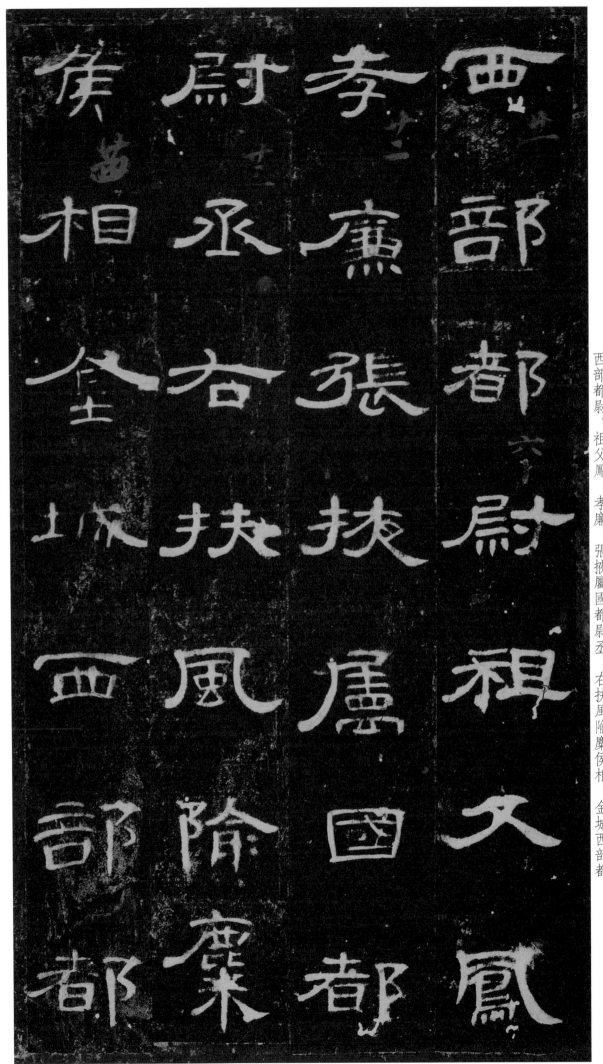

西部都尉。祖父鳳，孝廉，張掖屬國都尉丞、右扶風隃麋侯相、金城西部都

尉、北地太守。父瑋，少貫名州郡，不幸早世，是以位不副德。君童齔好學，甄

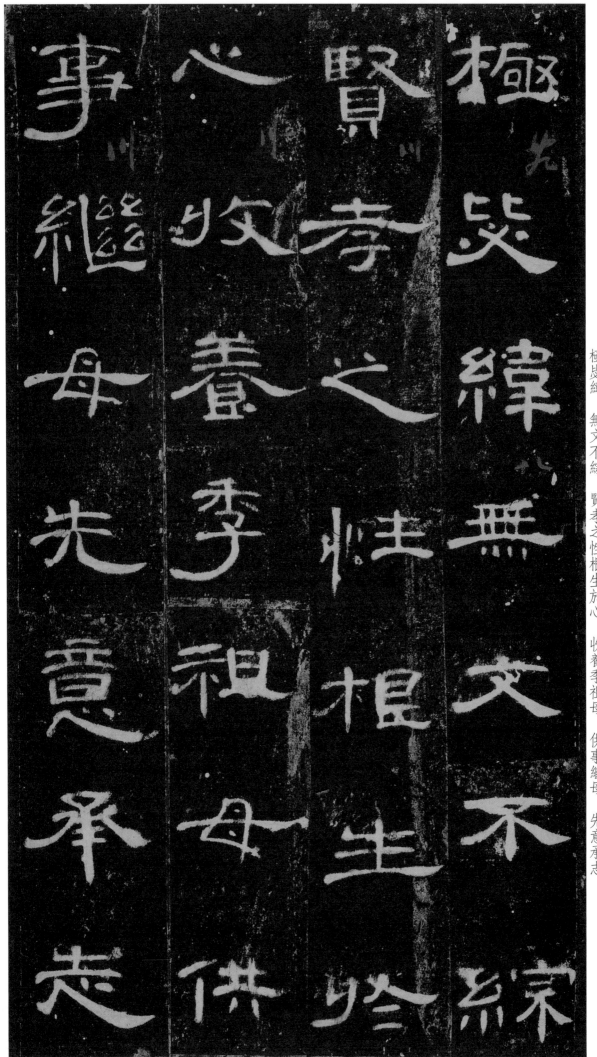

極愍緯，無文不綜。賢孝之性根生於心，收養季祖母，供事繼母，先意承志，

存亡之敬，禮無遺闕。是以鄉人為之諺曰：『重親致歡曹景完。』易世載德，不

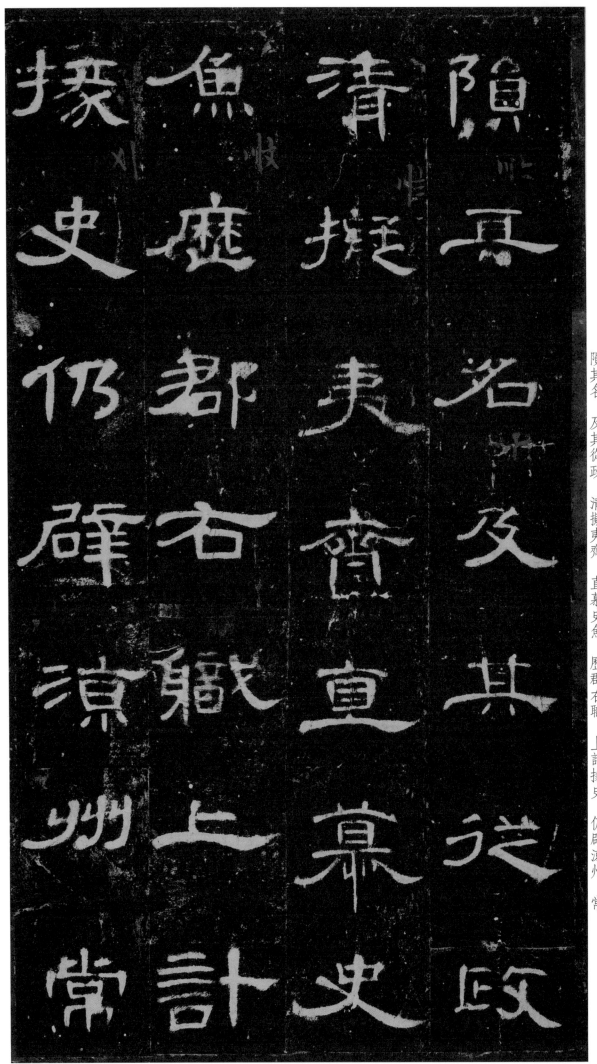

隕其名。及其從政，清擬夷齊，直慕史魚，歷郡右職，上計掾史，仍辟涼州，常

爲治中別駕紀綱
萬里未然不謬出
邪諸郡彈枉糾邪
貪暴法心同僚服

爲治中、別駕，紀綱萬里，朱紫不謬。出典諸郡，彈枉糾邪，貪暴洗心，同僚服

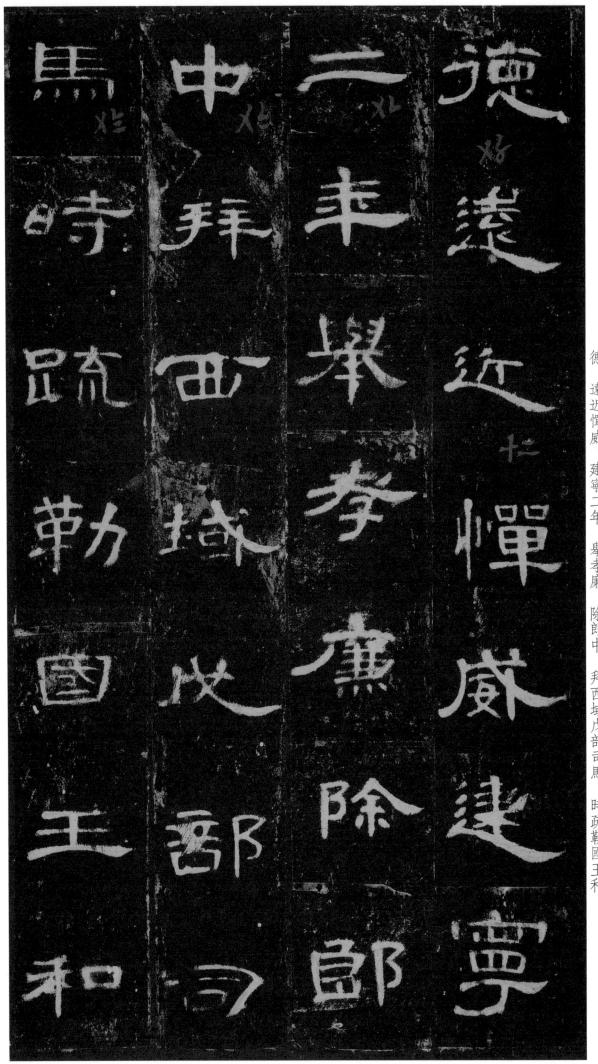

德，遠近憚威。建寧二年，舉孝廉，除郎中，拜西域戊部司馬。時疏勒國王和

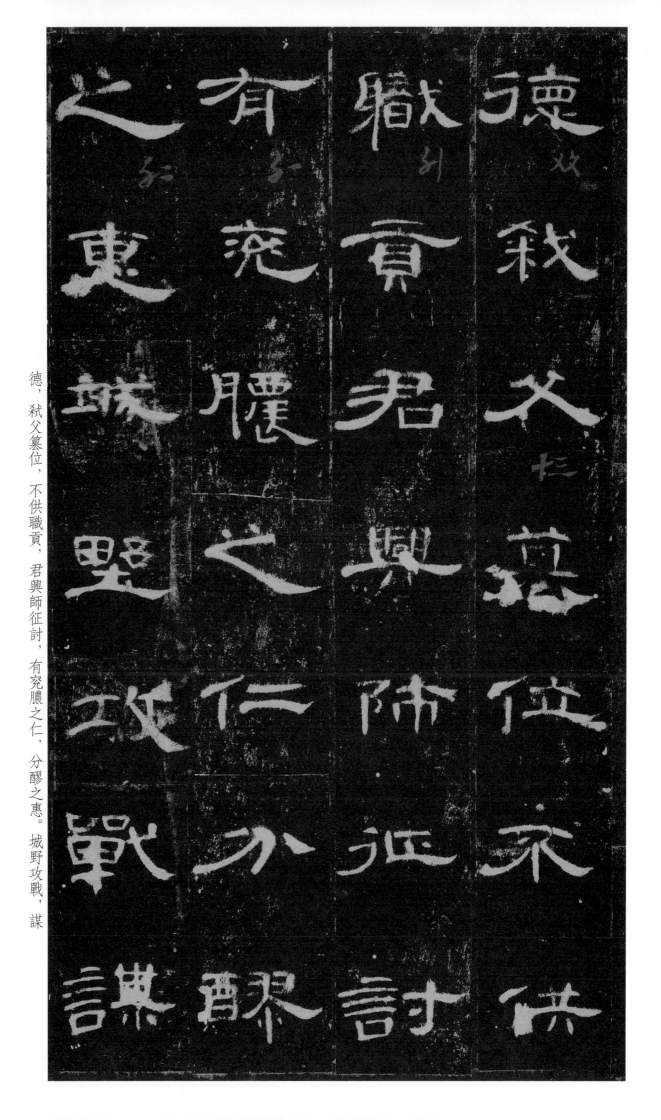

德，弑父篡位，不供職貢，君興師征討，有充膿之仁，分醪之惠。城野攻戰，謀

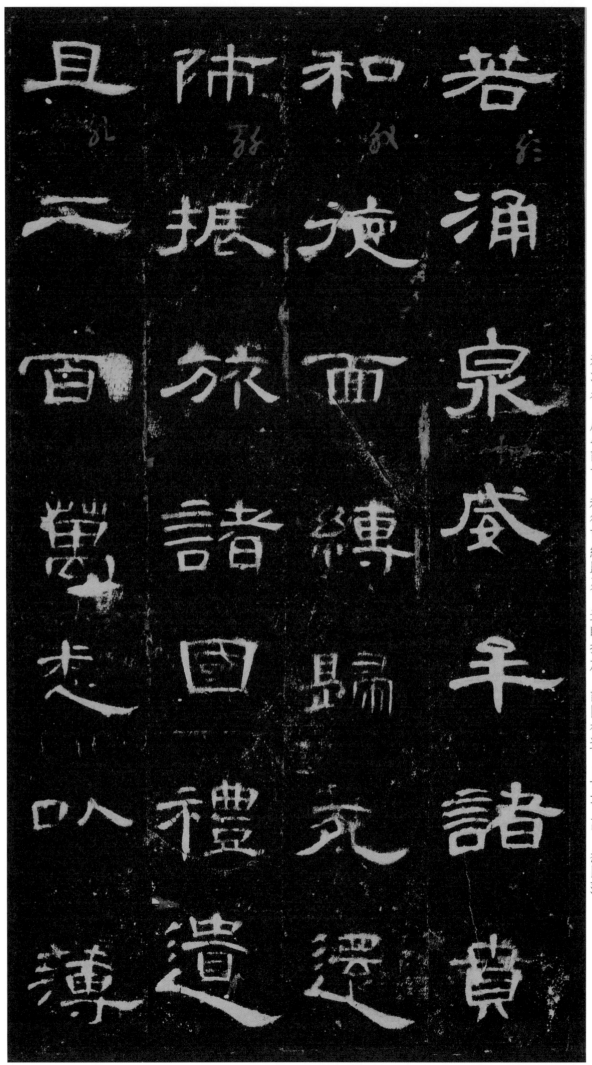

若涌泉，威牟諸賁，和德面縛歸死。還師振旅，諸國禮遺，且二百萬，悉以薄

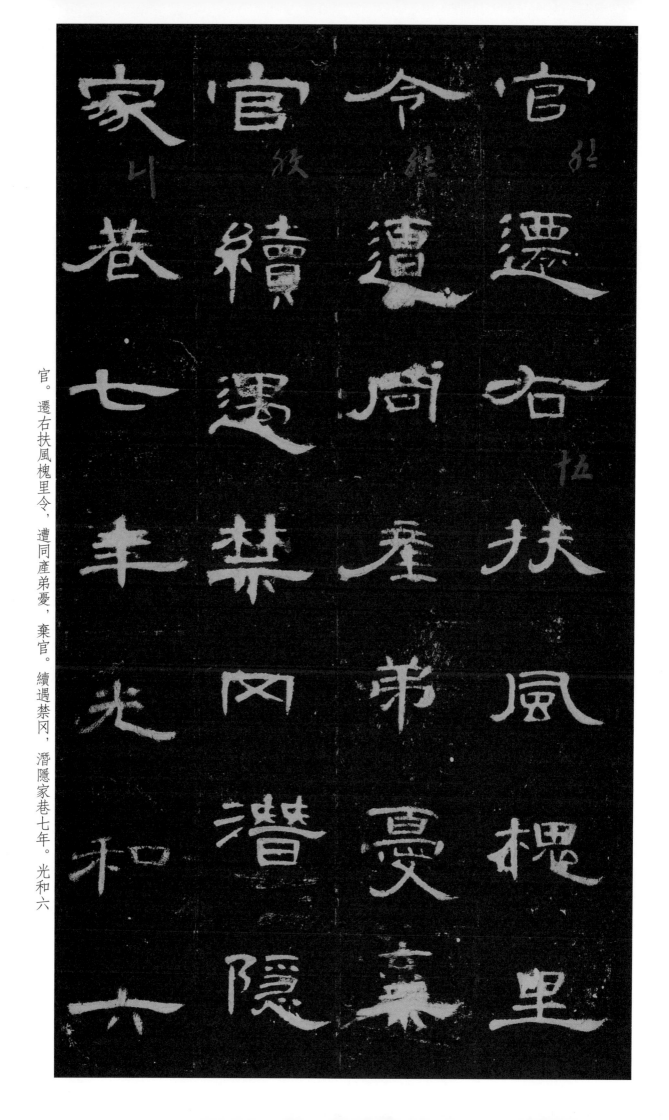

官。遷右扶風槐里令，遭同產弟憂，棄官。續遇禁冈，潛隱家巷七年。光和六

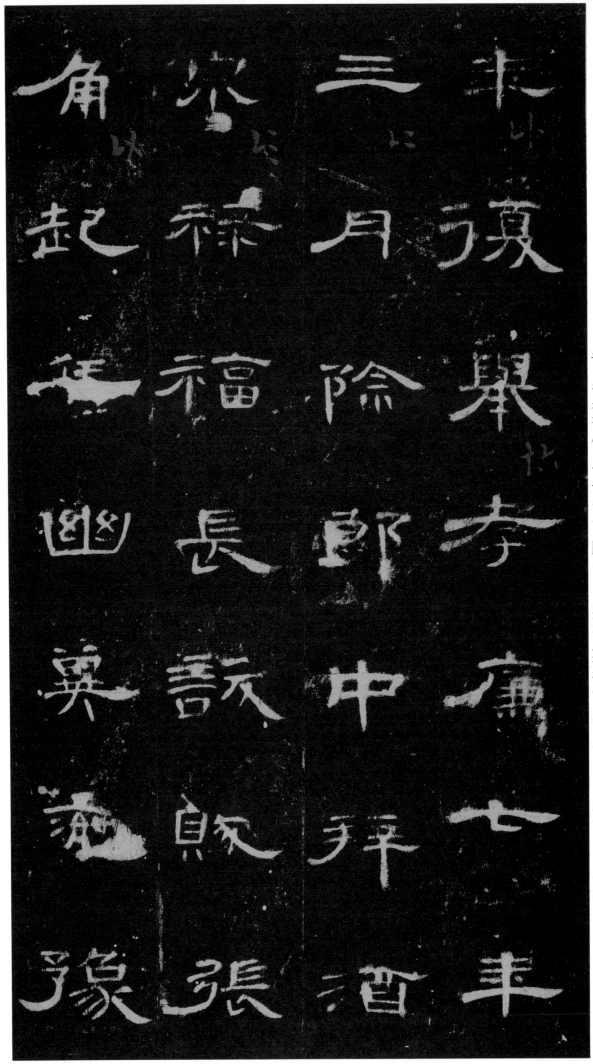

年，復舉孝廉。七年三月，除郎中，拜酒泉祿福長。討賊張角，起兵幽冀，兗豫

荆楊，同時并動。而縣民郭家等復造逆亂，燔燒城寺，萬民騷擾，人裹不安。

民　迸　縣　荆

馬　亂　民　楊

摄　燔　郭　岢

人　燒　家　時

惠　城　孝　並

不　寺　湜　動

攺　萬　造　布

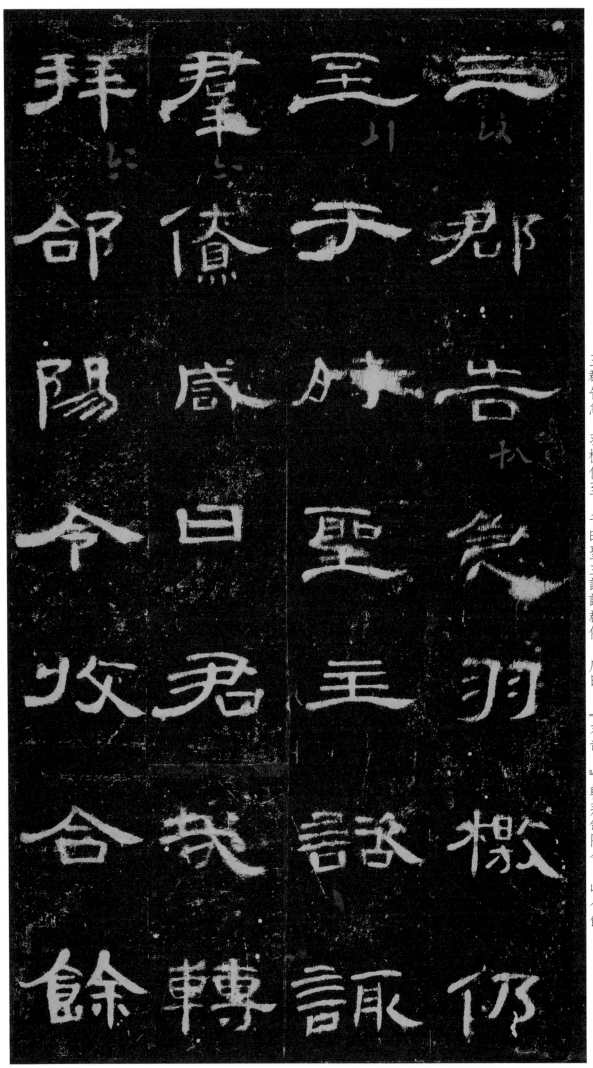

拜邻阳令收合馀

君咸曰今收合

呈聖君哉

亮以郡岂然羽檄仍

三郡告急，羽檄仍至。于時聖主詻諏群僚，咸曰：『君哉！』轉拜邻陽令，收合餘

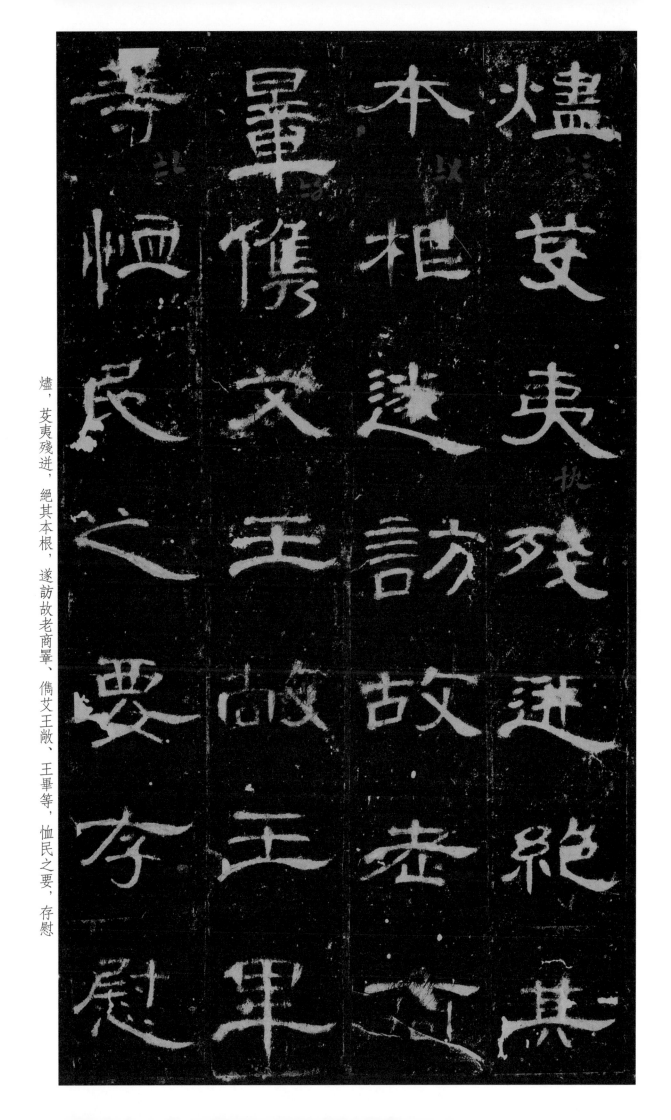

爥

芟

夷

殘

迸

絶

其

本

根

遂

訪

故

老

商

罩

儁

艾

王

敞

王

畢

等

恤

民

之

要

存

慰

爥，芟夷殘迸，絕其本根，遂訪故老商罩、儁艾王敞、王畢等，恤民之要，存慰

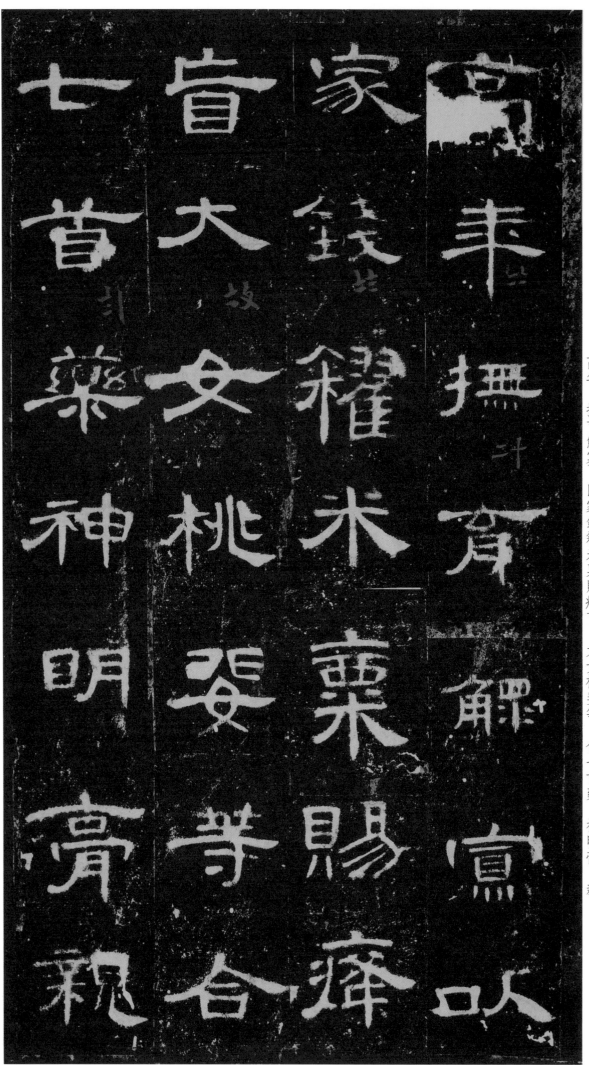

高年，撫育鰥寡，以家錢糴米粟賜瘴盲。大女桃斐等，合七首藥、神明膏，親

至離亭，部吏王宰、程橫等，賦與有疾者，咸蒙瘳悛，惠政之流，甚於置郵，百

王
雖
亭
部
吏
王
宰

程
橫
等
賦
與
齊
疾

者
咸
甚
蒙
矜
寘
郵

流
瘳
悕
惠
政
百

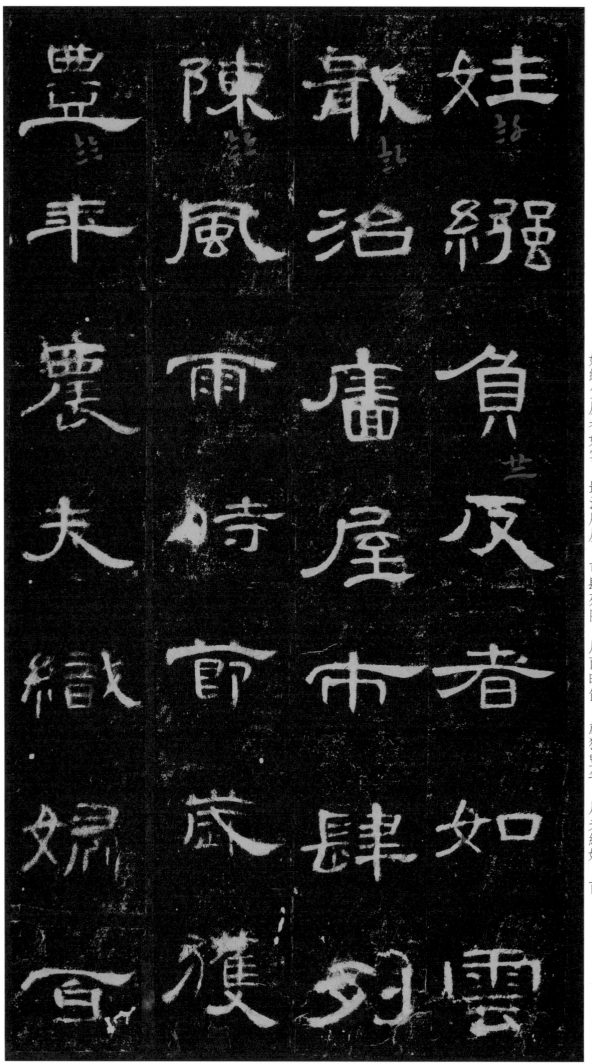

姓繰負反者如雲。戬治廅屋，市肆列陳，風雨時節，歲獲豐年。農夫織婦，百

豐　陳　敗　娃
年　風　治　繰

震　雨　廅　負
夫　時　屋　反

織　官　市　者
婦　歲　肆　如

營　獲　陳　雲

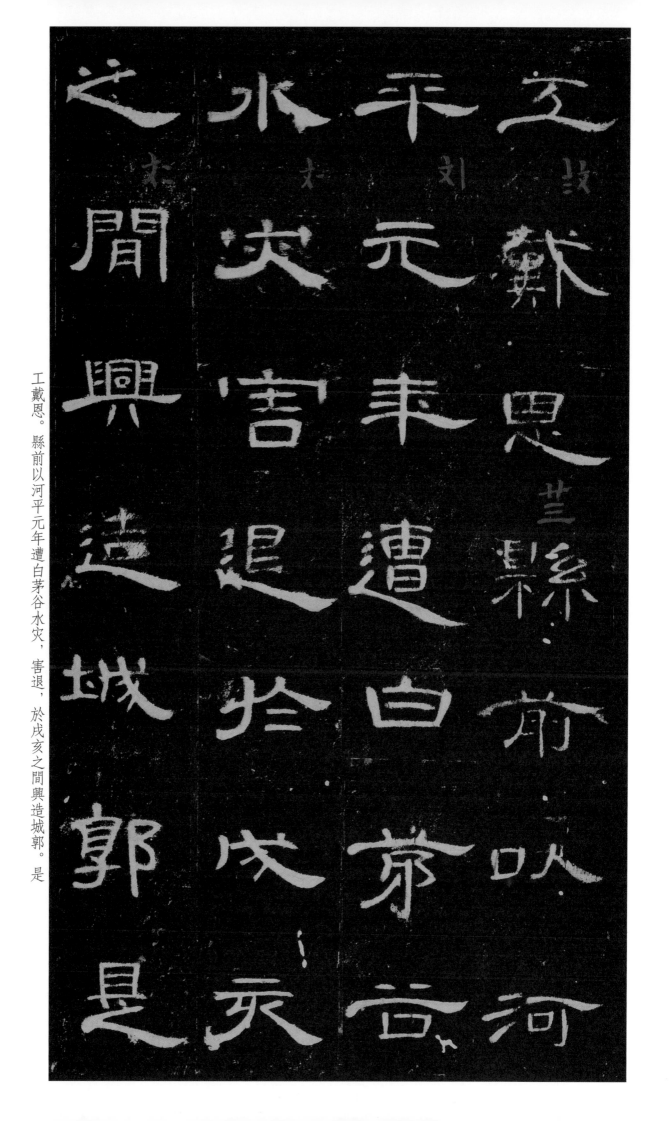

工戴恩。縣前以河平元年遭白茅谷水災，害退，於戌亥之間興造城郭。是

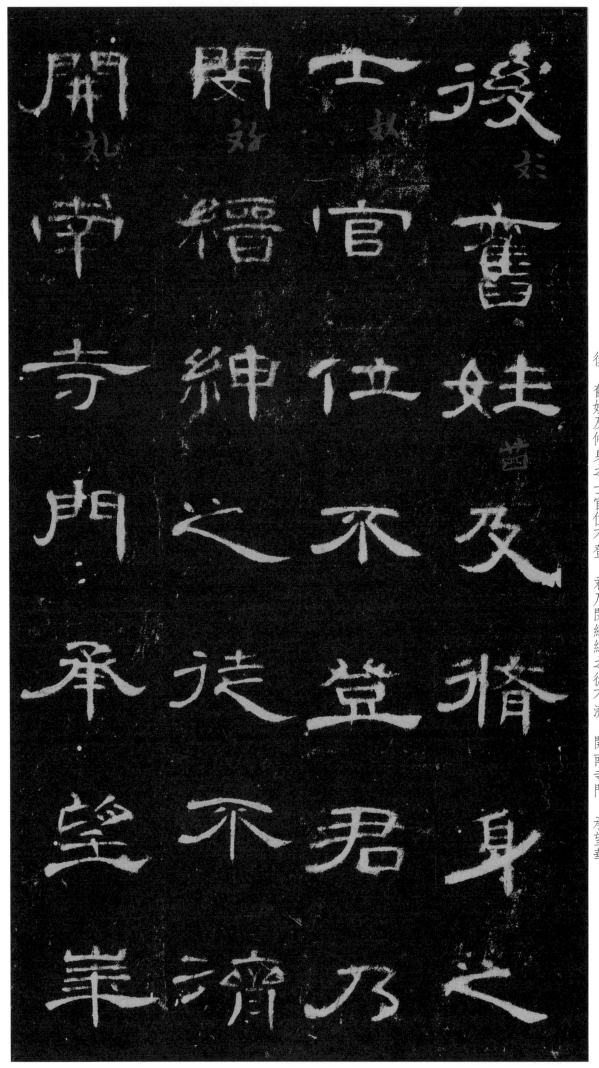

獄，鄉明而治，庶使學者李儒、欒規、程寅等，各獲人爵之報。廊廣聽事官舍，

獄 鄉 明 市 治 庶 使
學 者 李 儒 藥 規 程
寅 等 各 獲 人 爵 之
廊 廣 聽 事 官 舍

25

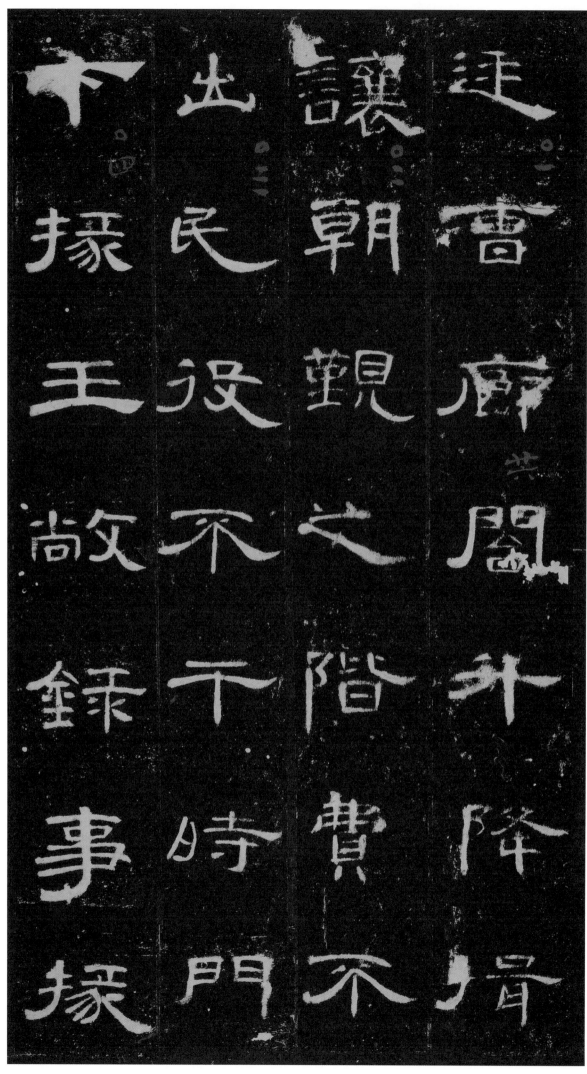

廷曹廊閣，升降揖讓朝觀之階，費不出民，役不干時。門下掾王敞、錄事掾

王畢、主薄王歷、戶曹掾秦尚、功曹史王顥等，嘉慕奚斯、考甫之美，乃共刊

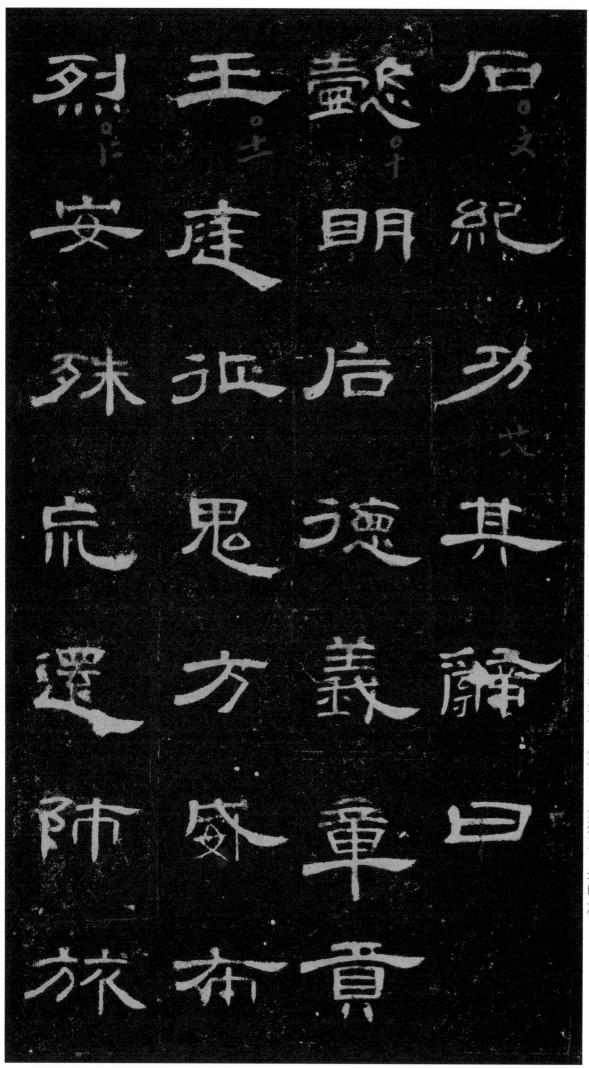

石紀功。其辭曰：懿明后，德義章。貢王庭，征鬼方。威布烈，安殊尢。還師旅，

臨槐里。感孔懷，赴喪紀。嗟逆賊，燔城市。特受命，理殘圮。芟不臣，寧黔首。繕

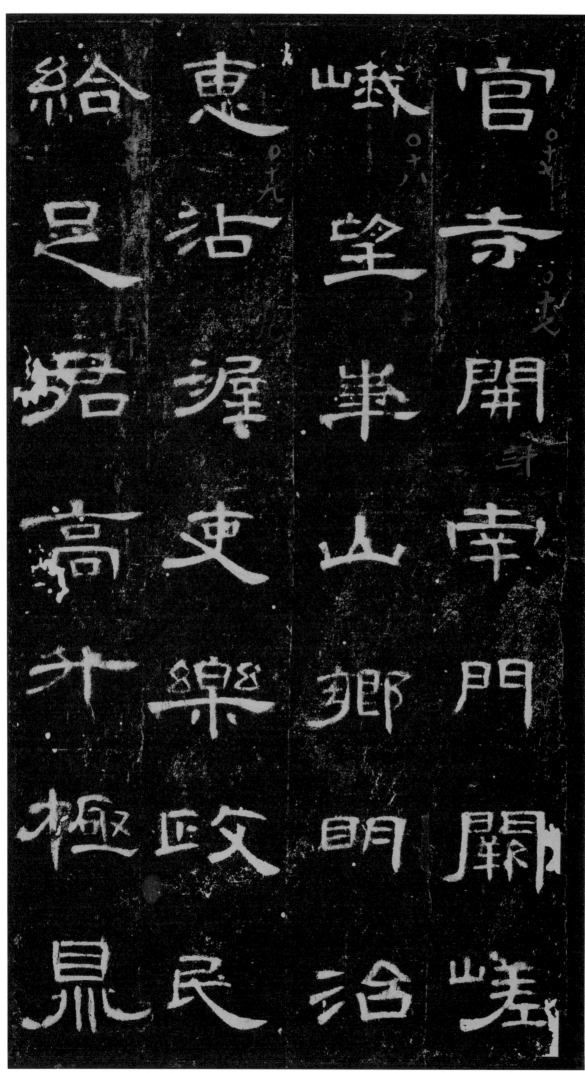

官寺，開南門。闕嵯峨，望華山。鄉明治，惠沾渥。吏樂政，民給足。君高升，極鼎嵯